Norbert-Bertrand Barbe

MOVIMIENTO - ESPACIO
en el arte contemporáneo

© Cualquier reproducción total o parcial de este trabajo, realizada por cualquier medio, sin el consentimiento del autor o su representantes autorizados, es ilegal y constituye una infracción punible con los artículos L.335-2 y siguientes del Código de la propiedad intelectual.

PRESENTACIÓN DEL LIBRO

Los siguientes textos forman un conjunto coherente de preocupaciones sobre lo que consideramos como los conceptos principales del arte contemporáneo desde las vanguardias: por un lado, el movimiento, considerado como "*cuarta dimensión*" (lo que estudiamos el trabajo de Moholy-Nagy en nuestro libro *Iconologia*, 2001), extensión de la oportunidad bidimensional, al mismo tiempo que paradigma de la era industrial, que es la del desplazamiento y la velocidad, y por otro lado, el espacio, lugar de

desarrollo de nuevas formas de arte que, después de que las vanguardias hayan de nuevo aplanado la obra a sus límites objetuales, buscaron restaurarle su densidad tridimensional, pero ya no desde el *trompe-l'oeil*, sino por la puesta en escena de objetos concretos en el mundo real, la obra no extendiéndose tanto por el poder del ojo, sirviendo como para el Renacimiento la retina de espejo de la realidad, sino por la integración de la cosa cotidiana al campo de lo visual, lo que nos devuelve al tema del curioso retorno del arte sobre sí mismo en el período Renacimiento-contemporaneidad: de la presión de Miguel Ángel y Leonardo para salir del taller. y convertir al

artesano en un artista, desde la mano y el toque, la *manera* de manierismo, un gesto que es sobre todo cultural e intelectual, hasta la reintegración, por la doble presión de la industrialización y el realismo social, lo uno siendo la consecuencia de lo otro, a una búsqueda de producción para las masas (del Art & Craft a la Bauhaus, y hasta el pop art, pasando por el Art Déco), ampliación que, en realidad, corresponde de nuevo a una reducción del *gesto* artístico a una producción material, lo de que dan cuenta las obras contemporáneas que utilizan el objeto en el espacio como expresión concreta de una idea, de los *ready-mades* de

Duchamp a las instalaciones de Joseph Kosuth.

Dr. Norbert-Bertrand Barbe

ÍNDICE DEL VOLUMEN

- Movimiento 8
- Viaje 19
- Espacio 31

Movimiento

Desde el siglo XIX, Thomas de Quincey, con *The English Mail-Coach* (1849), hace del movimiento el paradigma de la contemporaneidad. Obviamente, porque la época contemporánea se define por la progresión de los medios de transportes, empezada, pero en términos de grandes viajes y relaciones intercontinentales, con Marco Polo, y desarrollándose por la necesidad de buscar nuevas vías a Asia, después de la toma de Constantinopla por los Turcos (1453). En los siglos XVII-XVIII, el implemento de los relatos de viajes, pre-etnográficos, y el viaje iniciático de los artistas

formándose a Italia, y en el siglo XIX a Oriente (o sea, África del Norte), favorecieron la visión idealizada de los viajes como momentos peligrosos y excitantes (es *"Brise Marine"*, 1865, de Mallarmé). Así la novela presenta aventuras interoceánicas, con *Robinson Crusoe* (1719) de Defoe, *Moby Dick* (1851) de Herman Melville, *La isla de Tesoro* (1883) de Stevenson, los libros de Kipling y Jack London, o el tardío *El Viejo y el Mar* (1958) de Hemingway, y *Cantos de Cifar y la mar dulce* (1971) de PAC, reivindicado viaje homérico, pero con ecos jonasianos y hemingwaianos. Se suman numerosos relatos de viajeros reales, de los grandes capitanes

como Cock, hasta relatos macabros como el de la Medusa que inspiró Géricault, y los, fantasiosos, acerca de filibusteros, que todavía inspirarán a Hollywood en la primera mitad del siglo XX. Personajes como Indiana Jones o Allan Quatermain (inspirados en Henry Rider Haggard) y su versión femenina Lara Croft provienen de esta moda, igual Tarzán, versión adulta de Moogly de Kipling. La modernidad marca el paso de una sociedad inmóvil, si exceptuamos a los mendigos, coquillards (viajantes hacia Santiago de Compostela), beguinas, franciscanos, prostitutas (solteras sin familia, violadas por gremios de jóvenes de la ciudad y,

consideradas después impuras, obligadas a irse sin tener derecho a permanecer en ningún pueblo), a una sociedad comercial de tránsito, con puertos, aeropuertos, trenes y autopistas. Los sociólogos, entre los cuales Pearsons, apuntaron que el pasaje de una sociedad rural a una sociedad industrial provoca cambios, como la necesaria movilidad del empleado en la ciudad, ya no arraigado a un empleo fijo, sino sometido a la necesidad de cambiar en función de la economía. La invención del motor a pistón (1712) y a vapor (c. 1744) empujó los transportes terrestres y marítimos. El carbón se volvió la principal materia prima del siglo XIX, tanto para el

calentar el hogar, como para los trenes, multiplicándose las minas en Europa. Los héroes decimonónicos viajan siempre: los Tres Mosqueteros salvando a la Corona, Oliver Twist y Sin Familia los dos en busca de su familia, Sherlock Holmes, Rouletabille y Arsène Lupin para resolver enigmas. Por inconformidad social, los beats, con *On the road* (1957) de Kérouac, proponen una alternativa que, eco del filme *The Wild One* (1953) de László Benedek, creará los "*road movies*".

La evolución en el espacio supone el sometimiento al tiempo (de partida y llegada, del viaje, cambio horario), que crea una nueva tensión, perceptible en las

películas policíacas o de acción, y antes, precisamente relacionado con el viaje, en Jules Vernes: *La vuelta al mundo en 80 días* (1873) y *Michel Strogoff* (1876). Esta "*cuarta dimensión*", explícitamente nombrada por H.G. Wells en *The Time-Machine* (1898), define aquí un viaje en el propio tiempo. El carro es elemento en movimiento que, revolcándose en el lodo, permite, apuleanamente si se compara con la novela *Le Boucher* (1988) de Alina Reyes, a Marinetti en su *Manifiesto futurista* (1909) renacer a la vida y el arte. Movimiento son *Dinamismo de un perro con correa* (1912) de Balla, o *Riña en la galería Vittorio Emmanuele* y *Forma única de la*

continuidad en el Espacio (1913) de Boccioni, esta última muy similar al *Desnudo bajando una escalera* (1912) de Duchamp. *Forma única* y *Desnudo* son idénticas a las fotos de Marey en Francia y Muybridge en Inglaterra, que descomponían en el siglo XIX el movimiento de cuerpos en acción. Se ha insistido mucho en la influencia de la foto en el pasaje a la abstracción, pero nunca en la del tiempo de pose. Muy largo a inicios de la foto, imponía, para evitar movimientos inesperados, a los retratados quedarse: mano sosteniendo la cabeza, imagen que se volverá convencional del intelectual o pensador. De lo mismo, las fotos de fantasmas del siglo XIX,

mostrando formas borrosas, que se lograban trabajando el negativo, tienen renuevo en los filmes inspirados en *Jacob's Ladder* (1990) de Adrian Lyne, y probablemente influenciaron la representación futurista del movimiento por superposición. Más cercanos al auge fotográfico, y primeros en utilizar el movimiento como extensión temporal de la forma, son los impresionistas, en particular Monet con sus series de un solo objeto (catedral de Rouen, Meules, estación Saint-Lazare, ninfeas) pintado en función de cada hora del día. Los cubistas desarrollan una doble progresión espacial: por superposición de las capas matéricas en sus collages, y

giratoria, lo que tampoco nunca fue analizado correctamente, del artista alrededor (sea sólo intelectivamente) del modelo para verlo bajo todos los ángulos. En la misma época, el movimiento no sólo tiene valor concreto, espacial, sino también místico, como en Alfonso Cortés, o los movimientos de luces del cinético *Modulador-Espacio-Luz* (c. 1930) de Moholy-Nagy, el cual prefigura el op art, a su vez primer paso hacia el arte conceptual y sus corrientes: happening, body art y land art (que presupone un desplazamiento hacia el sitio de la acción artística, como el pintar fuera del taller para los impresionistas). La extensión de la obra en el espacio y el tiempo, por superposición de los

movimientos en un solo espacio material concreto (el del cuadro o la escultura, como en Boccioni) o desmultiplicación de los ángulos (cubismo), provocó una nueva forma de arte, que se expresaba por ritualidad gestual (inversión de la desacralización de las figuras africanas por los cubistas) en el action painting del expresionismo abstracto, y la posterior creación, mediante la reducción al cuerpo como lugar estructuralista de lenguaje, de la acción pintoresca en Klein y el body art, llegando finalmente a la extensión del espacio del arte del lienzo al objeto pegado (por superposición de capas, como entre los cubistas), la tridimensionalidad del espacio con las instalaciones, y,

finalmente, la extensión temporal artística, con el tiempo del happening/performance,
casualmente remitido en sus inicios (con John Cage, Maciunas y Fluxus) a la rítmica musical, o sea, explícitamente dependiente del *tempo*.

Viajes

Es por un viaje frustrado que empiezan las aventuras de Truman en *The Truman Show* de 1998 de Peter Weir, al igual que en 1990 para Douglas Quaid, héroe interpretado por Arnold Schwarzenneger de *Total Recall*, película de Paul Verhoeven inspirada en Philip K. Dick.

Deja ello sospechar que el principio del viaje es fundamental en la motivación inicial de la narración. Según Vladimir Propp (*Morfología del cuento*, 1928), el cuento, y probablemente todos los relatos, se basan en 31 funciones primarias, entre las cuales la primera es la ausencia de uno de los miembros del hogar, y la

undécima (siendo las siete primeras preparatorias o introductorias a la secuencia del relato) es la partida del héroe de la casa.

En las sociedades primitivas es común y hasta indispensable el ritual de pasaje para los adolescentes para integrarse al grupo de los adultos. La prueba que tienen que superar es la del alejamiento obligatorio del pueblo durante un tiempo determinado, a veces relativamente largo, para poder volver ya superadas varias pruebas de resistencia y otras que se les impone. Así es comprensible que el héroe en los cuentos tenga que irse para poder volver, idénticamente, superadas las pruebas.

En sociedades donde no se contempla el viaje como constitutivo de la organización social (por oposición a la contemporánea, v. nuestro artículo sobre "*Movimiento*", 12/10/2005, donde hasta puede favorecer la emergencia más rápida e incontrolable de pandemias), es lógico entonces que el principio del viaje, como en los cuentos, asuma la estructura de los viajes iniciáticos de las clases de edad reales: es decir, el ir y volver.

Se metamorfosea en la literatura moderna y la sociedad contemporánea en el principio de viaje de en sí (*Moby Dick*, 1851, de Herman Melville), aunque con rasgos de regreso (en particular en

Julio Verne: *La vuelta alrededor del mundo en 80 días* de 1873, *Dos años de vacaciones* de 1888, v. también *Captains Courageous*, 1896, de Kipling). Paradigmático de ello son el movimiento beat de Jack Kerouac y la respuesta que le hizo a un periodista Cendrars cuando dijo que nunca se había ido con la idea de descubrir algo, sino con gana de *"foutre le camp"*. Mallarmé, padre de la literatura contemporánea, en su famoso poema *"Brisa Marina"*, deja entrever este principio de la ida como clave del viaje en sí. Asimismo Baudelaire o Rimbaud en sus recorridos poéticos y vivenciales. El viaje como valor en sí, ya no educativo, implicando obligatoriamente retorno, se

vuelve un tema de la novelesca de finales del siglo XVIII y del siglo XIX, empezando con obras como *La isla del Tesoro* de Stevenson (1881-1883) y las atractivas aventuras de piratas y corsarios surcando los mares de todos los continentes. Emilio Salgari o Henry Rider Haggard son autores que hicieron del viaje en los distintos continentes temas recurrentes de la novela. Al igual que numerosos corsarios, como Surcouf, que escribieron su autobiografía.

Sin embargo conserva el principio del viaje el elemento clave de la prueba superada (v. *Wild Hogs*, 2007, de Walt Becker) y el regreso feliz, aún cuando, como hemos dicho, este último, el

regreso, no sea ya obligatorio, y hasta puede ser objeto de desencuentro (*Forces of* Nature, 1999, de Bronwen Hugues; Cast *Hawai*, 2000, de Robert Zemeckis). El desarraigo del viaje como integrador del joven dentro de la sociedad puede leerse desde dos perspectivas: la 1a, el rechazo de dicho modelo (*The Wild One*, 1953, de László Benedek; *En el camino*, 1957, de Kerouac que hizo famosa la ruta 66). La 2a, proveniente de la extensión de los viajes como fenómeno popular desde el siglo XIX (*El coche correo inglés*, 1849, de Thomas de Quincey; *L'ensorcellée*, 1854, de Barbey d'Aurevilly; *Zazie dans le métro*, novela de 1959 de Raymond Queneau, puesta en

escena por Louis Malle en su película homónima de 1960).

Es por lo que la identidad personal se definió dentro del marco ampliado de lo nacional, a su vez visto como un viaje iniciático para los jóvenes (v. los libros citados de Verne y Kipling, así como *Oliver Twist*, 1837-1839, de Dickens, *Hojas de Hierba*, 1855, de Walt Whitman, *Tour de France par deux* enfants, 1877, de Augustine Fouillée, *Sans Famille*, 1878, de Hector Malot). La ambición de unificación de los Estados-Naciones nacientes en el siglo XIX, asociada con el mejoramiento y aceleración de los transportes, permitió fusionar, desde Conan Doyle, Gaston Leroux, Maurice Leblanc, y

Agatha Christie, y hasta en cierta medida en el mismo Kerouac y los beats, y las posteriores pero consecutivas "*running movies*", la ideología topográfica de lo nacional como pluralidad y variedad abarcable. Son los programas tales como *FoodNation* de Bobby Flay, *$40 a Day* de Rachel Ray y *Unwrapped* de Marc Summers en FoodNetwork.

Por contraposición, y respondiendo a esta identidad entre recuerdo mental y topografía concreta se cambió el recurrente viaje del alma en el más allá de los "*viajes de infierno*" medievales, cuyo más famoso es el del Dante, por viajes reales, la época moderna proponiéndonos una alternancia entre maravillas reales

y ficticias (*el libro de las maravillas*, 1296-1298, de Marco Polo, o *El Decamerón*, 1351, de Boccaccio, vs. por ej. la *Hypnerotomachia Poliphili*, 1467, atribuida a Francesco Colonna), y así, como en Kerouac donde viaje en la carretera (hacia las grandes ciudades-símbolos y de tránsito de la nación) y viajes con la droga se asocian, el viaje contemporáneo se entendió de dos formas: la una el viaje del agente secreto (James Bond, OSS117), dios del cielo, la tierra y el mar, alrededor del mundo, y el viaje interior (*Viaje alrededor de mi cuarto*, 1794, de Xavier de Maistre; *En busca del tiempo perdido*, 1913-1927, de Proust) en que la evocación, similar a la agustiniana, es la de

lugares convenidos, de puntos de encuentros entre la mente individual y el reconocimiento social, lo que atestigua el punto de partido de Proust con el reencuentro con lugares familiares, todos de encuentros sociales y típicamente pueblerinos (es decir, asimilables por el lector), mentalizados desde el sabor de la "*madeleine*".

Los rasgos del viaje en la época contemporánea son entonces: a) la aparición del valor en sí del viaje como fin y ya no como medio de iniciación; b) el traspase del monstruo del mundo místico sobrenatural (San Guthlac, los *Nibelungen*, el ciclo arturiano,…) al mundo etnográfico real (Marco Polo, los

Libros de Maravillas, y las *Crónicas de India*).

Se puede decir también que, mientras en el siglo XIX, se desarrollo una novelística propiamente dedicada a la interpretación de la sociedad desde la problemática sociológica, conforme la herencia comtiana, lo que atestiguan las novelas de Zola, en particular *La novela experimental* (1880), en su introducción, en el siglo XX se dio la respuesta histórica e literaria, conforme las nacientes evocaciones del psicoanálisis, el enfoque del relato hacia y desde la comprensión interior, de la realidad externa (Proust, James Joyce, William Faulkner). Se vislumbra en esta secuencia toda

la dialéctica materialismo/idealismo, marxismo/freudismo de la evolución contemporánea de las mentalidades. Inscribiéndose la época contemporánea en la continuación de la moderna, dividida, de manera cartesiana, como mostraron Georg Büchner o Arturo Andrés Roig, entre la percepción como fenómeno personal, interno, y la realidad objetiva del mundo circundante (v. Barbe, *Arturo Andrés Roig y el problema epistemológico*, Managua, UNAN, 1998).

Espacio

De la misma manera que, en Nicaragua, la obra de Patricia Belli ha sufrido una serie de mutaciones relacionadas con la aproximación al espacio y el desempeño de la obra dentro de éste, el arte contemporáneo contempló un proceso muy similar, reseñable en particular en la época de los 60. De los 90 a los 2000, Belli empezó con pinturas para pasar a objetos colgantes, y después a objetos desprendidos de la pared e instalaciones. Este proceso, que encontramos en muchos artistas, pero se evidencia remarcablemente en la obra de Belli, se dobla también del de la

figuración a la abstracción en muchos artistas, citamos a Picasso.

De hecho, el fenómeno espacial, cantado por Alfonso Cortés, es un tema propio de la época contemporánea, en particular de finales del siglo XIX e inicios del siglo XX, momento de la aparición del principal arte del movimiento: el cinema. Las primeras obras que contemplan el espacio como un objeto en proceso de cambio temporal fueron: por un lado los impresionistas, que, con Monet, vieron en el principio de la serie el recurso más directo para plasmar las hipóstasis de los objetos reales; y por otra parte los fotógrafos Muybridge en Inglaterra y Marey

en Francia, que utilizaron la descomposición del movimiento en poses descriptivas para comprender cómo un cuerpo se mueve en el espacio dentro de un tiempo dado.

De ahí Duchamp propusó su las distintas versiones de su *Desnudo bajando una escalera* (1912); los futuristas: en particular Boccioni en escultura (*Forma única de la continuidad en el Espacio*, 1913) y Balla en pintura (*Dinamismo de un perro con correa*, 1912), condensaciones de movimientos en un solo objeto inmóvil; Moholy-Nagy con su *Modulador Espacio-Luz* (1922-1930) modificaciones del espacio según la luz, principio de origen obviamente impresionista; los

cubistas en fin una aproximación a los distintos puntos de vista evolutivos del objeto en el espacio (desde sus varios puntos de vista) y el tiempo (del movimiento del artista alrededor del modelo).

Más o menos asumidos estos puntos de partida por la historia del arte, no se ha dado un análisis partiendo del concepto del espacio en cuanto a las obras de los años 60, lo que sin embargo hubiera favorecido una comprensión formal mejor de las producciones de este momento. Yves Klein es sin duda el artista paradigmático del recurso al vacío como elemento espacial, tanto en su exposición *Vide* (1958) en la galería parisina Iris Clert, como en sus repetidos *Saut*(s) *dans le vide*

(1960) *La Symphonie Monoton Silence* (1947-1961). En *Le Manifeste de l'hôtel Chelsea* (1961) asocia los conceptos de arquitectura y urbanismo del aire con el de la *"inmensa pintura" "inmaterial"* a la que le faltaría *"toda noción de dimensión"*, obra según Klein del *"artista del futuro"*.

Ahora bien, si revisamos las obras de los contemporáneos de Klein, nos damos cuenta de la permanente interrogación en ellos acerca del espacio. El libro *El arte moderno - El arte hacia el 2000* de Giulio Carlo Argan y Achille Bonito Oliva (Madrid, Akal, 1992, pp. 6-16), a pesar de un título errado, proporciona una serie de obras que, por su proximidad en el

libro, lo confirman informándonos de ello: *Total de la exposición*(?) de Kosuth presenta dos grandes fotos del piso y la pared de la galería, puestas en dicha pared, y en las que se lee respectivamente: "*The is a list of surfaces with depth, erased and tramed*" y "*is this, which was here, and there is this which is here, there is a missing location and the presence of that*". La foto *Shapolsky et al. Propiedades inmobiliarias en Mahattan* (oct. 1971) de Hans Haacke presenta la perspectiva de edificios encima del techo bajo, que rompe horizontalmente el primer plano, de la oficina de bienes raíces cerrada. *Concepto espacial* de Fontana es un papel de plata con líneas verticales

pinchado y en el que se dibuja un oval. *Armario con espejo* (1962) de Tano Festa es un esmalte opaco sobre madera, de fondo negro con rayas rojas que representan divisiones de puertas y a la derecha un rectángulo pintado de blanco para asemejar un espejo en esta parte de la obra. *Casa Sixtina* (1966) de Mario Ceroli es una instalación de madera, presentando un espacio como cuarto en el que siluetas humanas se desprenden de las paredes y el techo.

Persiste en los 70 y 80 el mismo interés por enmarcar los espacios: *120 metros por segundo* (enero 1970) de Mauricio Mochetti es una luz proyectada en un espacio negro cuya línea

irradiante es fotografiada. El *Pont-Neuf empaquetado* (1975) de Christo es lo que el mismo título indica. *El ocaso en la tacita* (1979) de Mario Merz es una instalación de una tela en la que está pintada una tasa de gran tamaño y que recibe por hilos colgantes lo que parece ser un hilo de luz pintado en su centro. *Planchas de aluminio* (1980) de Carl André ofrece una perspectiva de planchas de aluminio sobre fondo de láminas de madera. *In situ* (1980) de Buren presenta pintada parte de la pared, entre dos arcos, de un expacio de exposición vacío. *Dibujos murales* (1981) de Sol Lewitt son dos formas geométricas simples de grande tamaño pintados en la

pared: un cubo y una pirámide, con todos los lados visibles rayados, juego óptico en este caso de dimensionamiento en el espacio relacionado con los intentos del op art. Véase también el proceso de instalación de un pasillo (hacia 1970) por Bruce Nauman (en Daniel Marzona, *Arte conceptual*, Köln, Taschen, 2004, p. 23).

Ahora bien, las obras de Mochetti e Merz utilizan la luz como revelador del espacio en su movimiento temporal. Las de Haacke, Festa, Fontana, Ceroli, André, Buren y Lewitt presentan la tridimensionalidad del espacio, en forma de juego perspectivo con la falsa perspectiva renacentista bidimensional en los casos de

Festa, Ceroli, Buren, Lewitt y Fontana, quien, este último, trabaja esta relación desgarrando el espacio bidimensional al que da profundidad real, ahí todavía como objeto colgante, mientras en Ceroli el objeto no se adentra al espacio del cuadro (por llagas abiertas internas del cuadro), sino, como en el barroco y el palacio Farnesio, por extracción hacia fuera de los personajes saliendo como sombras de su bidimensionalidad primitiva. En Haacke la perspectiva es, conforme el proceso renacentista, basado en los planes arquitectónicos y su relación entre sí con punto de fuga único. Con mismo propósito, el encubrimiento de lo arquitectónico en Christo

provoca, a la inversa, su bidimensionalización. Por su parte, como en *Tres sillas*, Kosuth nos plantea en *Total de la exposición* la dialéctica entre el soporte bidimensional de la figuración y la figura revelada como concepto inmanente (lo inmaterial de Klein) aquí por su ausencia.

www.ingramcontent.com/pod-product-compliance
Lightning Source LLC
Chambersburg PA
CBHW030544220526
45463CB00007B/2968